바비 인형
따라 그리기

쁘띠 에디션

박지영 지음

바비인형 따라 그리기 : 쁘띠 에디션

발행일 | 2021년 10월 29일

지은이 | **박지영**
펴낸이 | 장재열
펴낸곳 | 단한권의책
출판등록 | 제2017-000071호(2012년 9월 14일)
주소 | 서울시 은평구 서오릉로 20길 10-6
팩스 | 070-4850-8021
이메일 | jjy5342@naver.com
블로그 | http://blog.naver.com/only1book

ISBN 979-11-91853-03-2 03650
값 12,000원

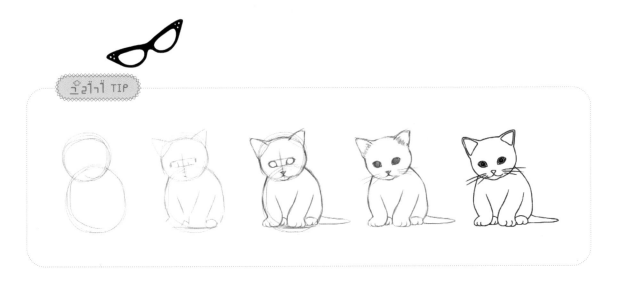

1. 그리고 싶은 사람이나 사물, 동물의 형태를 크게 잡아줍니다.
 머리와 몸을 두 개의 원으로 그려줍니다.

2. 그 다음으로 보이는 형태의 위치를 크게 도형이나 선으로 잡아줍니다.

3. 위치를 잡았다면 선을 연결하며 좀 더 자세히 묘사합니다.

4. 선을 다듬고 지저분한 선은 지우개로 지워줍니다.

5. 그 위에 펜으로 깔끔하게 따라 그리면 완성!

Contents

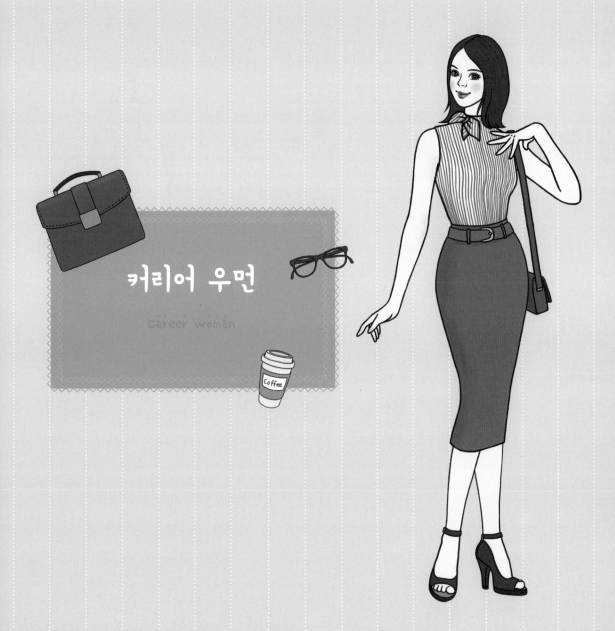

커리어 우먼

Career Woman

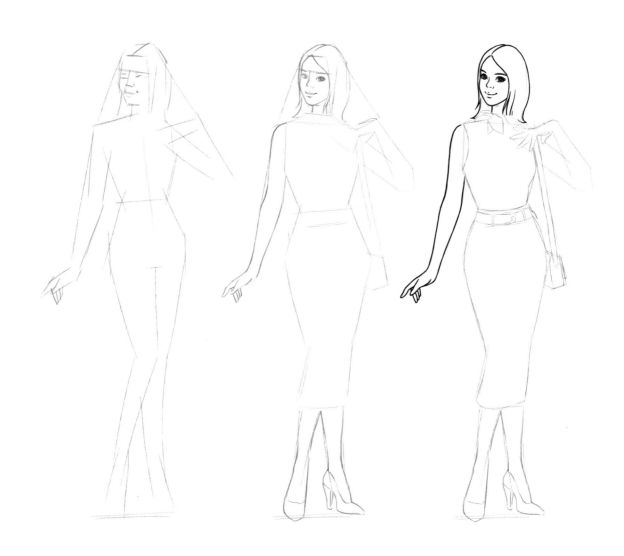

1. 중심선을 잡고 비율과 대칭에 맞게 전체 형태를 잡아줍니다.

2. 조금 더 세밀하게 형태를 다듬으며 그립니다.

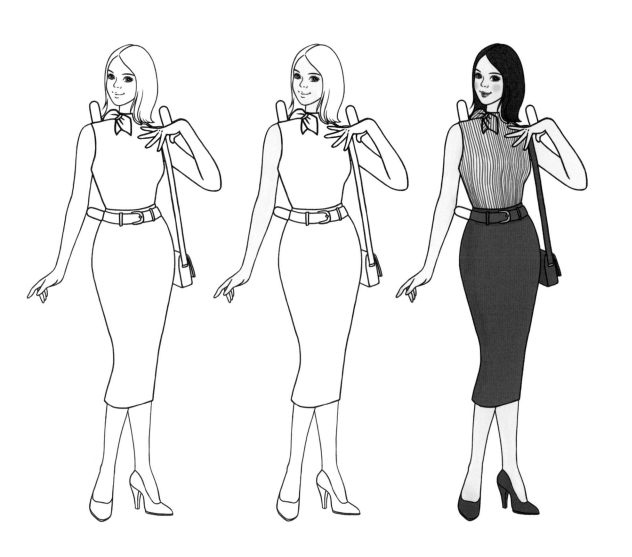

3. 펜으로 윤곽선을 그립니다. 4. 연필 선을 깨끗이 지우고 색연필로 꼼꼼하게 색칠합니다.

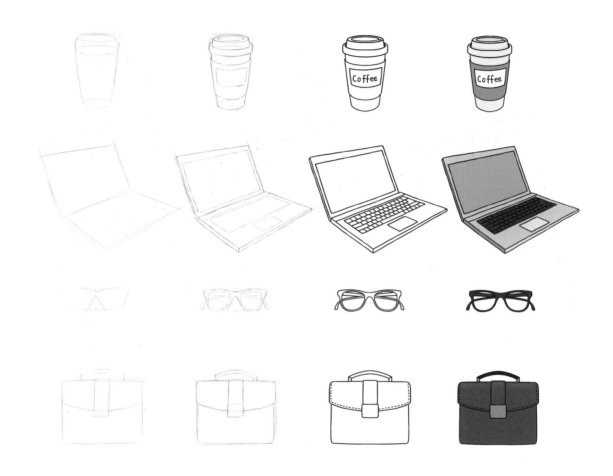

1. 크게 보이는 형태를 단순하게 그려주세요.

2. 형태를 다듬으면서 좀 더 세밀하게 그려줍니다.

3. 펜으로 최대한 깔끔하게 디테일을 살려서 스케치 위에 그려주세요.

4. 남아 있는 연필선을 지우고 예쁘게 색칠합니다.

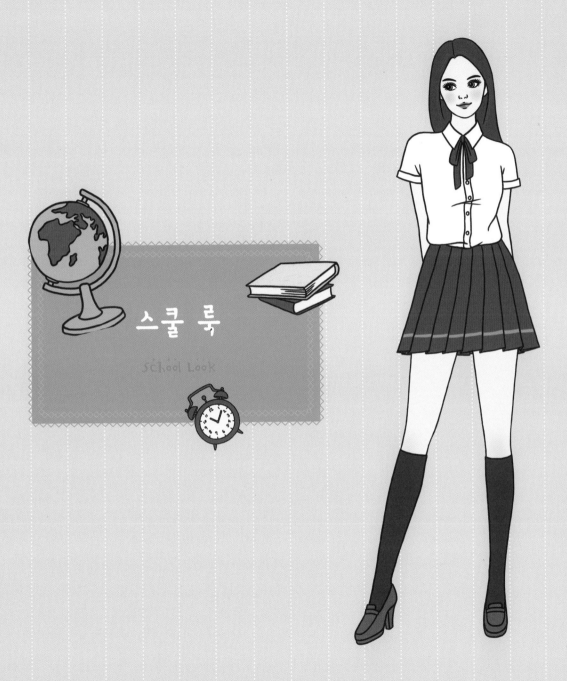

스쿨 룩

School Look

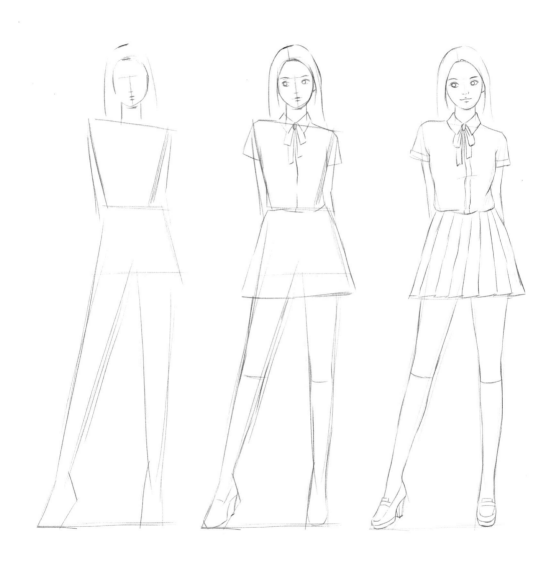

1. 중심선을 잡고 비율과 대칭에 맞게 전체 형태를 잡아줍니다.　　　2. 조금 더 세밀하게 형태를 다듬으며 그립니다.

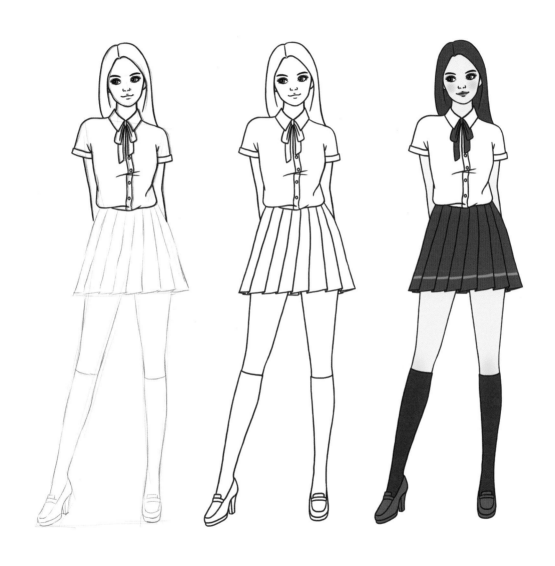

3. 펜으로 윤곽선을 그립니다.　　　　　　　　　　4. 연필 선을 깨끗이 지우고 색연필로 꼼꼼하게 색칠합니다.

1. 크게 보이는 형태를 단순하게 그려주세요.

2. 형태를 다듬으면서 좀 더 세밀하게 그려줍니다.

3. 펜으로 최대한 깔끔하게 디테일을 살려서 스케치 위에 그려주세요.

4. 남아 있는 연필선을 지우고 예쁘게 색칠합니다.

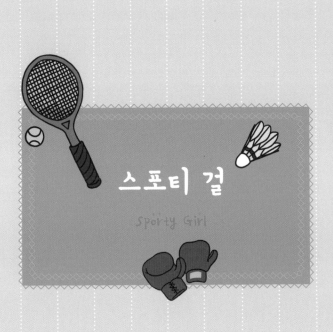

스포티 걸

Sporty Girl

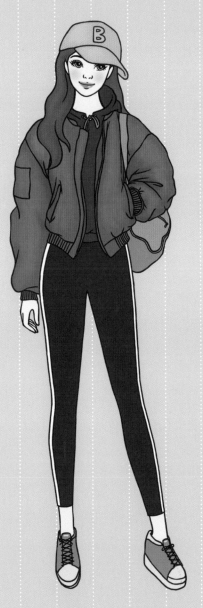

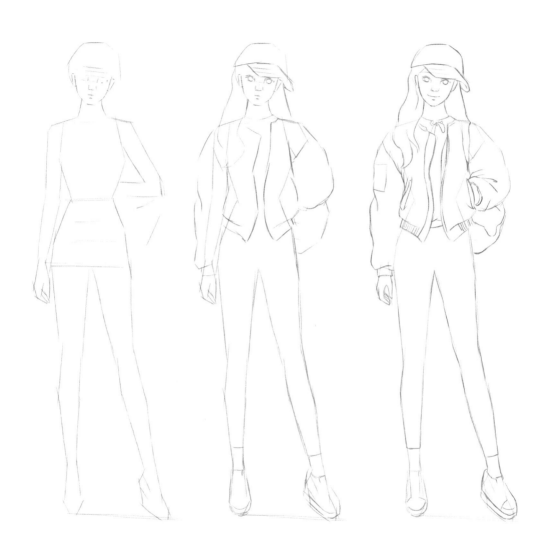

1. 중심선을 잡고 비율과 대칭에 맞게 전체 형태를 잡아줍니다.

2. 조금 더 세밀하게 형태를 다듬으며 그립니다.

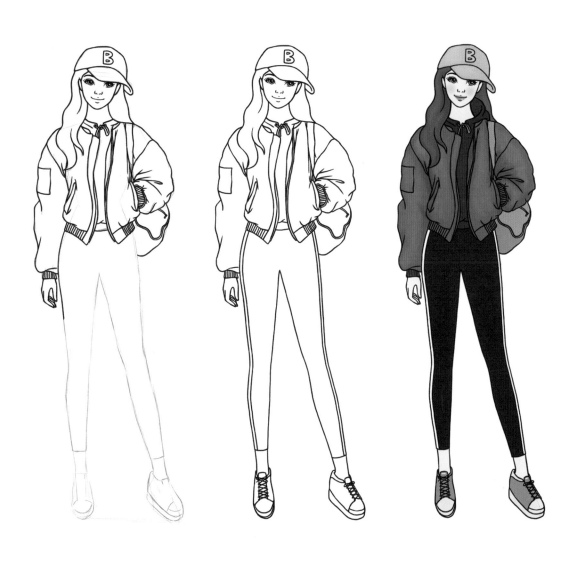

3. 펜으로 윤곽선을 그립니다.　　　　　　　　　4. 연필 선을 깨끗이 지우고 색연필로 꼼꼼하게 색칠합니다.

1. 크게 보이는 형태를 단순하게 그려주세요.

2. 형태를 다듬으면서 좀 더 세밀하게 그려줍니다.

3. 펜으로 최대한 깔끔하게 디테일을 살려서 스케치 위에 그려주세요.

4. 남아 있는 연필선을 지우고 예쁘게 색칠합니다.

마린 걸

Marine Girl

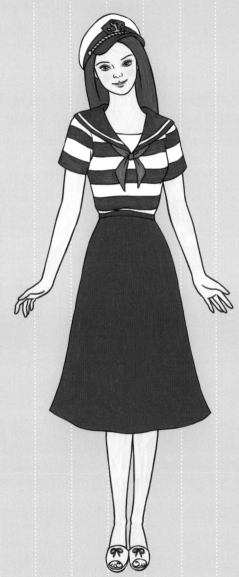

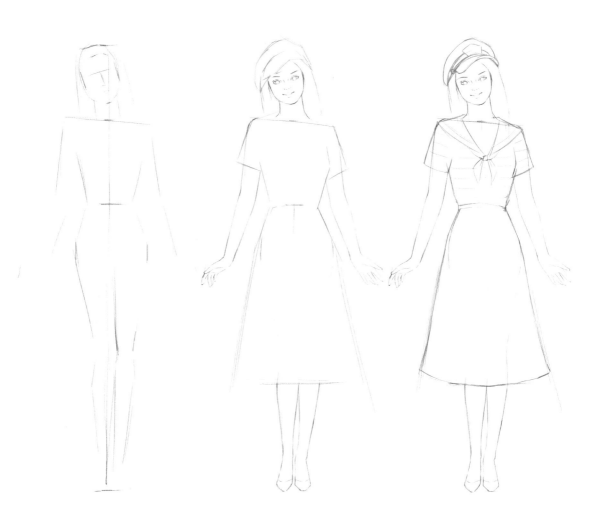

1. 중심선을 잡고 비율과 대칭에 맞게 전체 형태를 잡아줍니다.

2. 조금 더 세밀하게 형태를 다듬으며 그립니다.

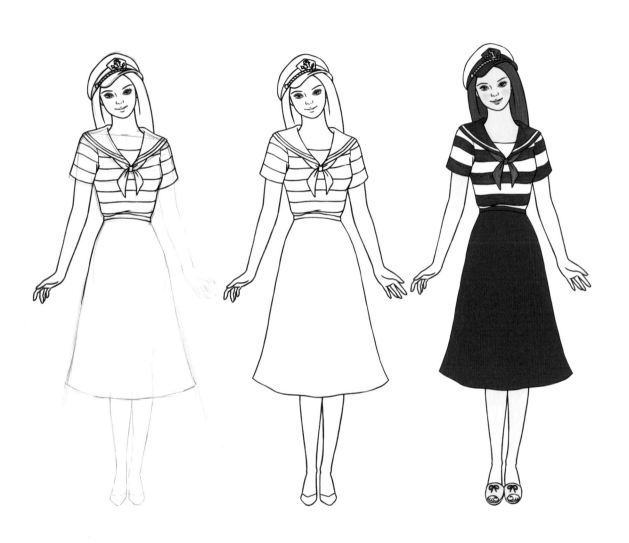

3. 펜으로 윤곽선을 그립니다. 4. 연필 선을 깨끗이 지우고 색연필로 꼼꼼하게 색칠합니다.

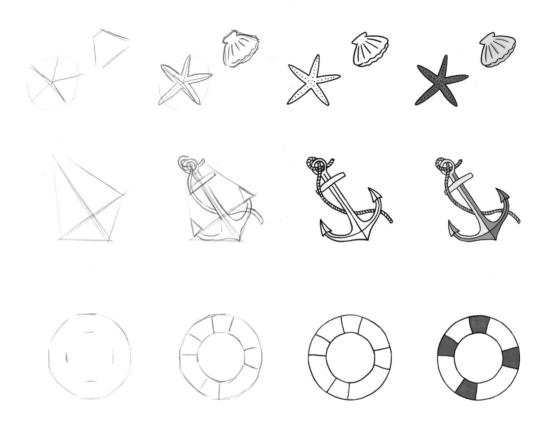

1. 크게 보이는 형태를 단순하게 그려주세요.

2. 형태를 다듬으면서 좀 더 세밀하게 그려줍니다.

3. 펜으로 최대한 깔끔하게 디테일을 살려서 스케치 위에 그려주세요.

4. 남아 있는 연필선을 지우고 예쁘게 색칠합니다.

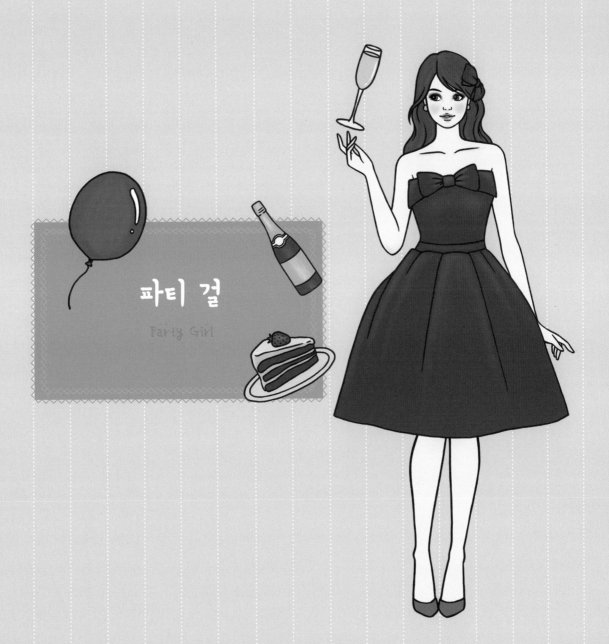

파티 걸

Party Girl

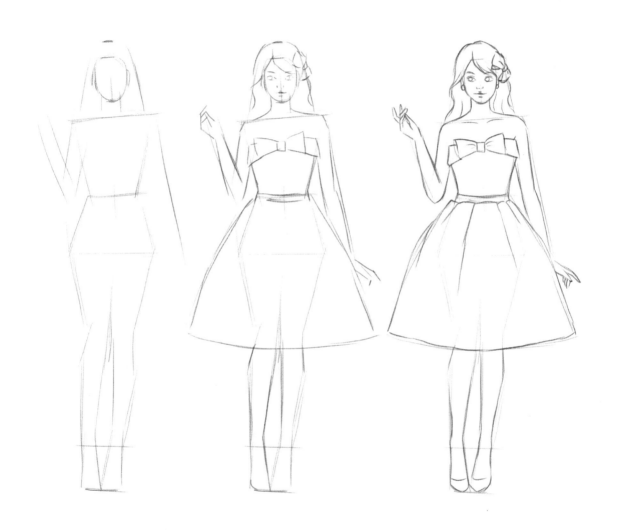

1. 중심선을 잡고 비율과 대칭에 맞게 전체 형태를 잡아줍니다.　　　2. 조금 더 세밀하게 형태를 다듬으며 그립니다.

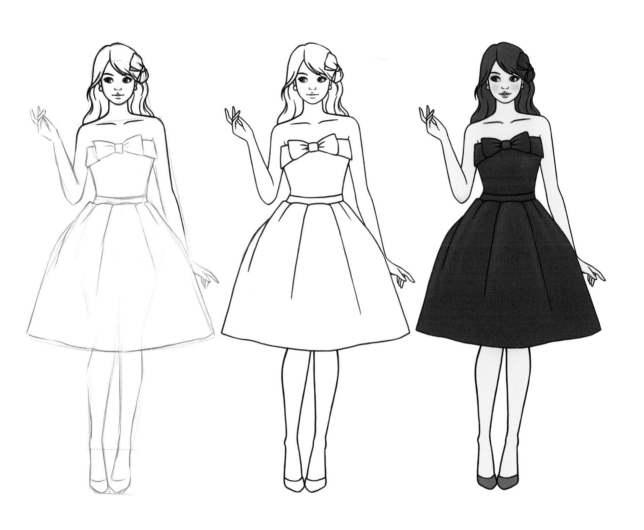

3. 펜으로 윤곽선을 그립니다.

4. 연필 선을 깨끗이 지우고 색연필로 꼼꼼하게 색칠합니다.

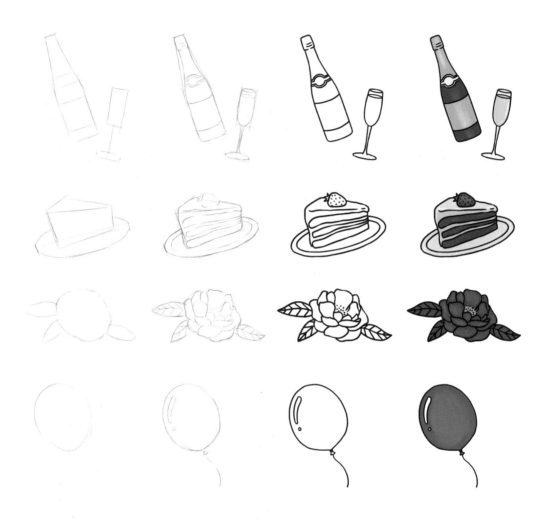

1. 크게 보이는 형태를 단순하게 그려주세요.

2. 형태를 다듬으면서 좀 더 세밀하게 그려줍니다.

3. 펜으로 최대한 깔끔하게 디테일을 살려서 스케치 위에 그려주세요.

4. 남아 있는 연필선을 지우고 예쁘게 색칠합니다.

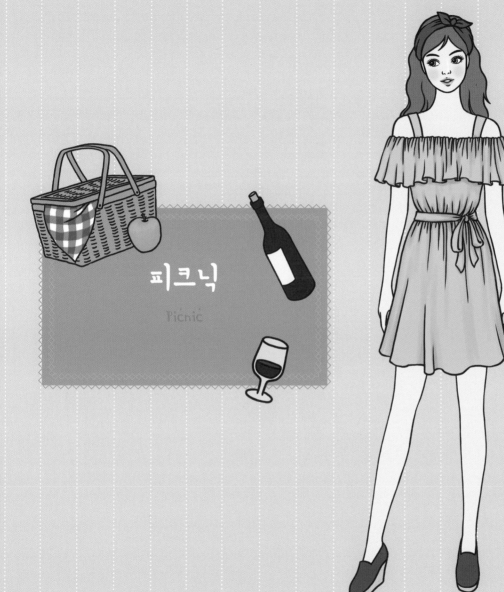

피크닉

Picnic

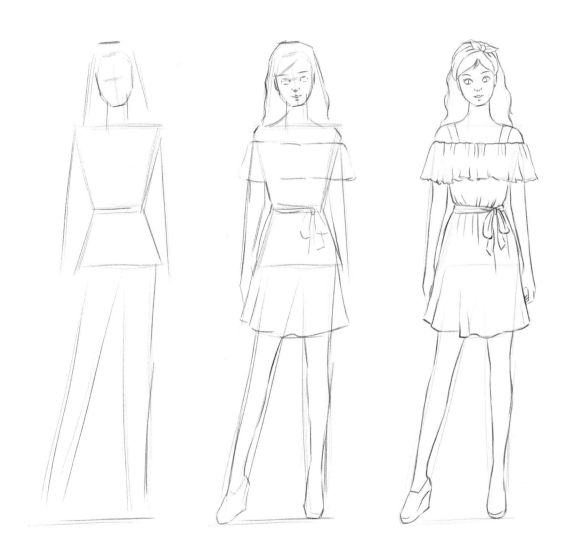

1. 중심선을 잡고 비율과 대칭에 맞게 전체 형태를 잡아줍니다.　　　　2. 조금 더 세밀하게 형태를 다듬으며 그립니다.

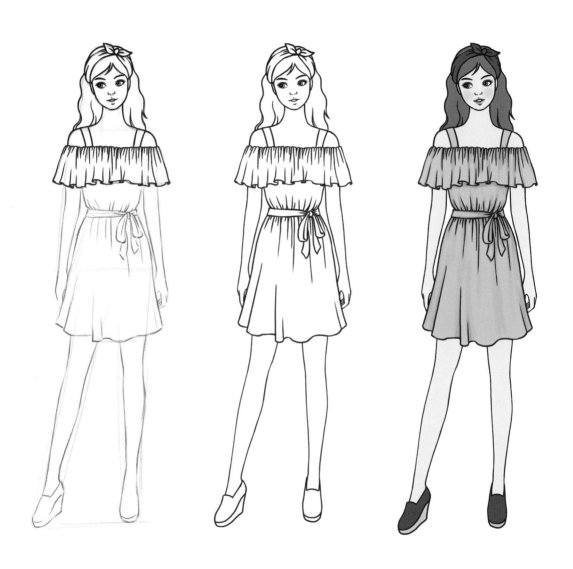

3. 펜으로 윤곽선을 그립니다.　　　　　　　　　　　4. 연필 선을 깨끗이 지우고 색연필로 꼼꼼하게 색칠합니다.

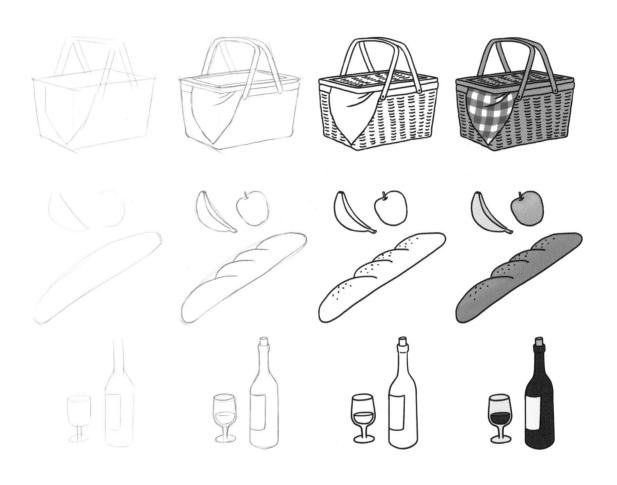

1. 크게 보이는 형태를 단순하게 그려주세요.

2. 형태를 다듬으면서 좀 더 세밀하게 그려줍니다.

3. 펜으로 최대한 깔끔하게 디테일을 살려서 스케치 위에 그려주세요.

4. 남아 있는 연필선을 지우고 예쁘게 색칠합니다.

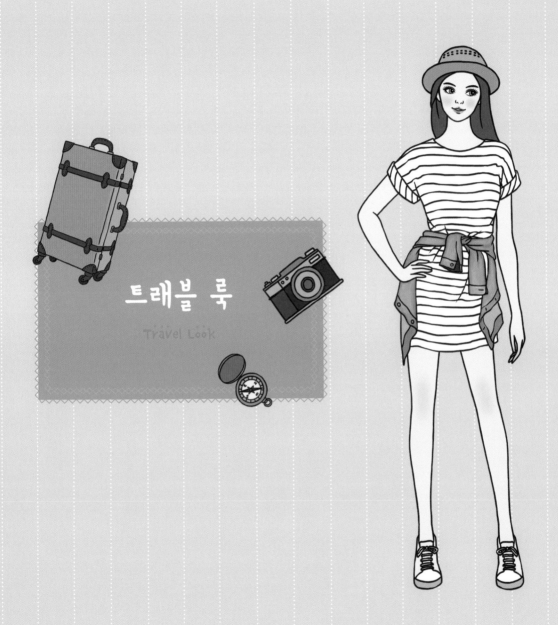

트래블 룩

Travel Look

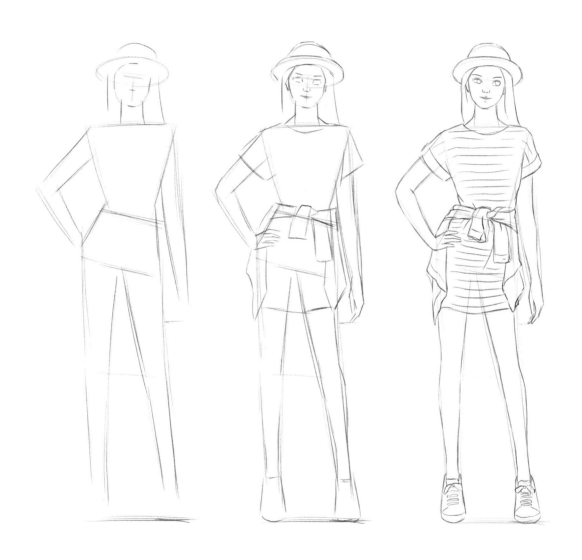

1. 중심선을 잡고 비율과 대칭에 맞게 전체 형태를 잡아줍니다.　　　　2. 조금 더 세밀하게 형태를 다듬으며 그립니다.

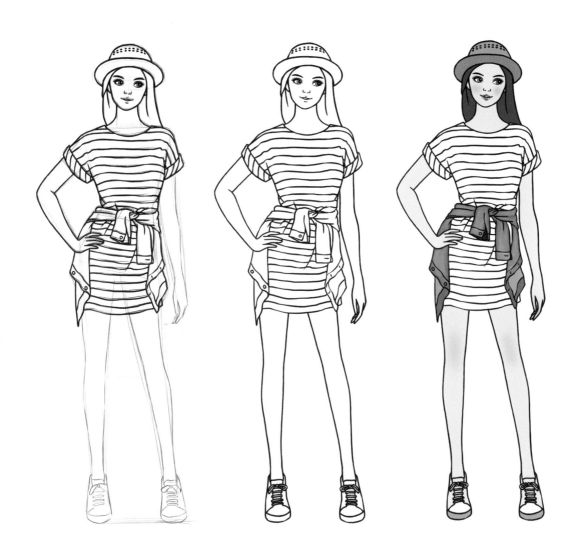

3. 펜으로 윤곽선을 그립니다.

4. 연필 선을 깨끗이 지우고 색연필로 꼼꼼하게 색칠합니다.

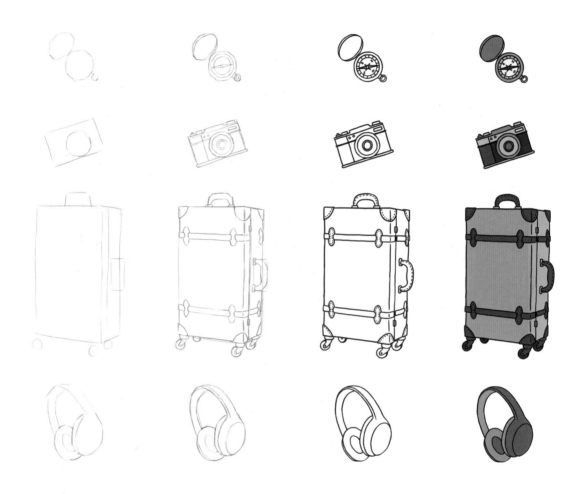

1. 크게 보이는 형태를 단순하게 그려주세요.

2. 형태를 다듬으면서 좀 더 세밀하게 그려줍니다.

3. 펜으로 최대한 깔끔하게 디테일을 살려서 스케치 위에 그려주세요.

4. 남아 있는 연필선을 지우고 예쁘게 색칠합니다.

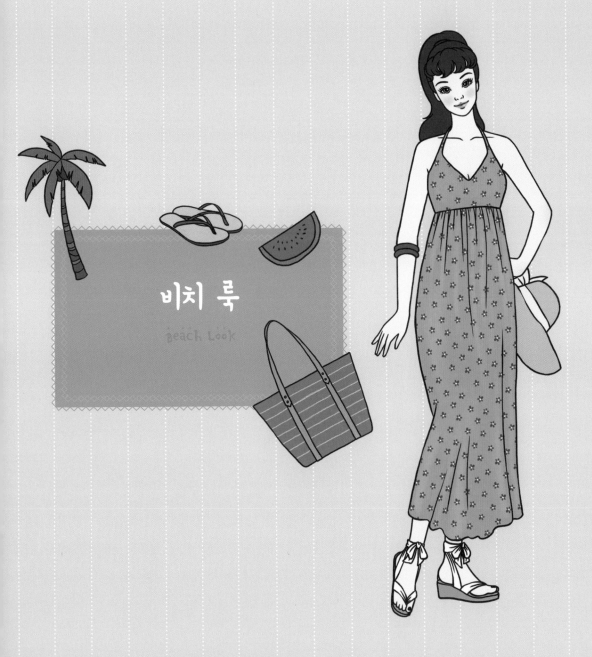

비치 룩

Beach Look

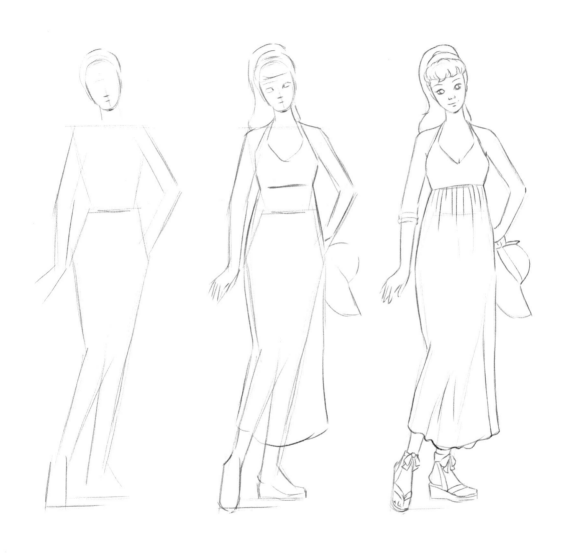

1. 중심선을 잡고 비율과 대칭에 맞게 전체 형태를 잡아줍니다.　　　2. 조금 더 세밀하게 형태를 다듬으며 그립니다.

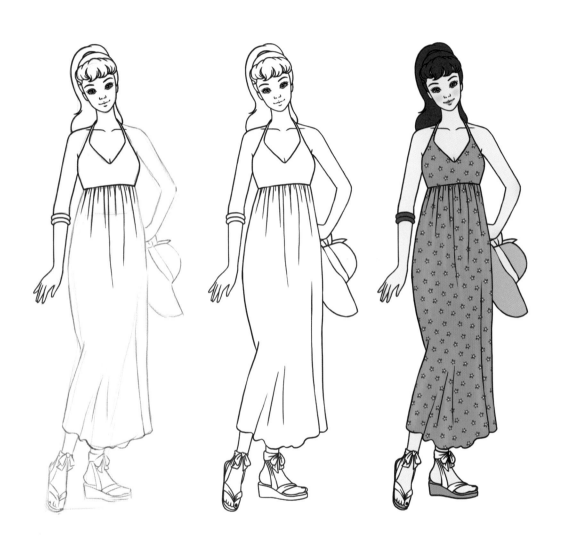

3. 펜으로 윤곽선을 그립니다.

4. 연필 선을 깨끗이 지우고 색연필로 꼼꼼하게 색칠합니다.

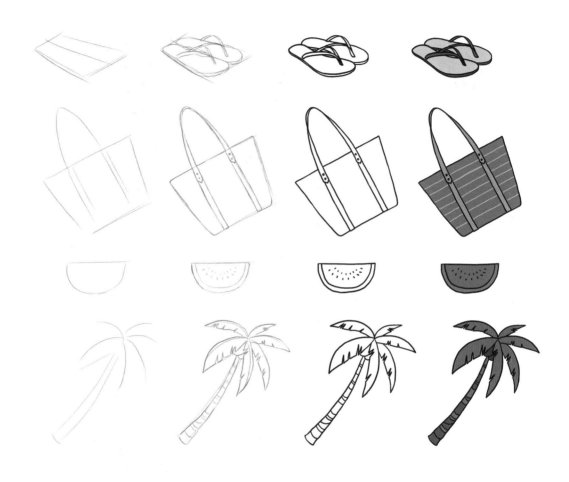

1. 크게 보이는 형태를 단순하게 그려주세요.

2. 형태를 다듬으면서 좀 더 세밀하게 그려줍니다.

3. 펜으로 최대한 깔끔하게 디테일을 살려서 스케치 위에 그려주세요.

4. 남아 있는 연필선을 지우고 예쁘게 색칠합니다.

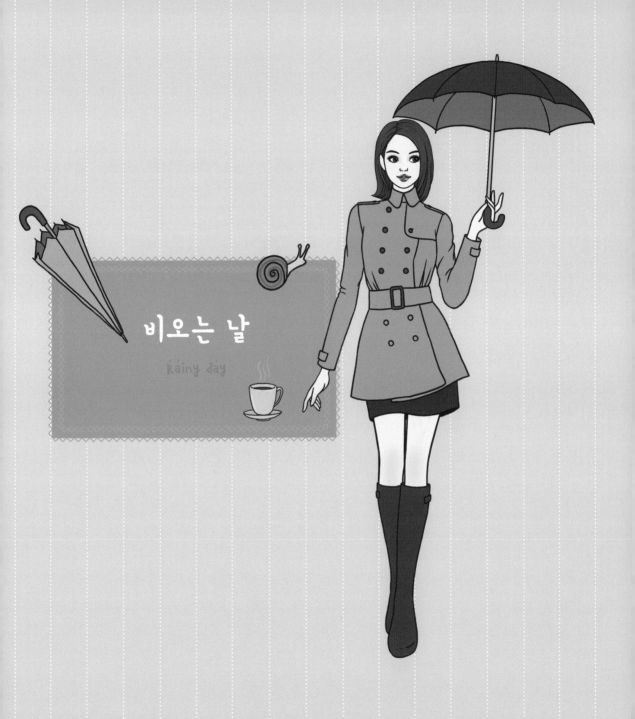

비오는 날

Rainy day

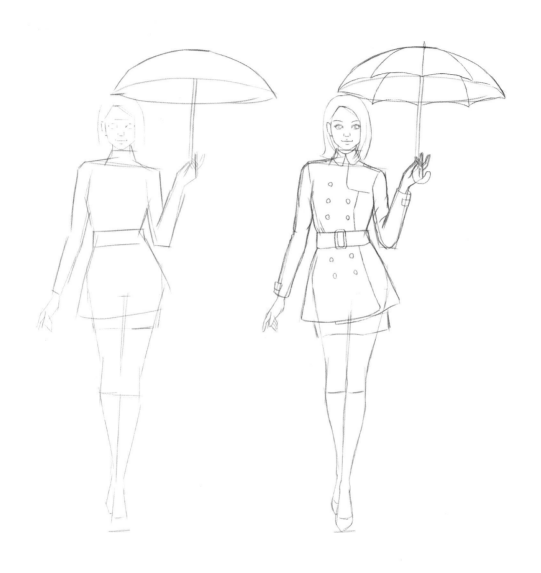

1. 중심선을 잡고 비율과 대칭에 맞게 전체 형태를 잡아줍니다.　　　2. 조금 더 세밀하게 형태를 다듬으며 그립니다.

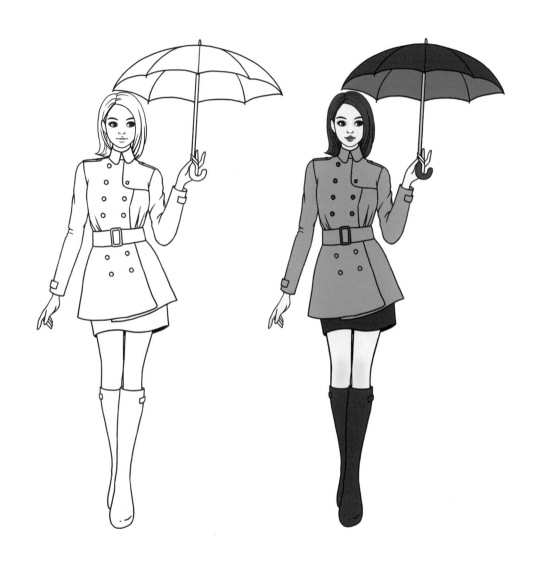

3. 펜으로 윤곽선을 그립니다.　　　　　　　　　　　4. 연필 선을 깨끗이 지우고 색연필로 꼼꼼하게 색칠합니다.

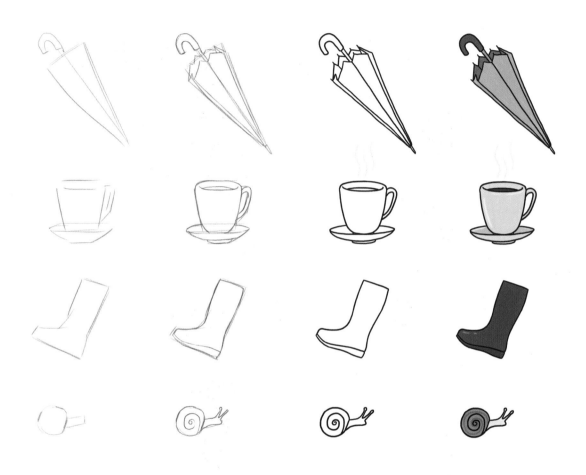

1. 크게 보이는 형태를 단순하게 그려주세요.

2. 형태를 다듬으면서 좀 더 세밀하게 그려줍니다.

3. 펜으로 최대한 깔끔하게 디테일을 살려서 스케치 위에 그려주세요.

4. 남아 있는 연필선을 지우고 예쁘게 색칠합니다.

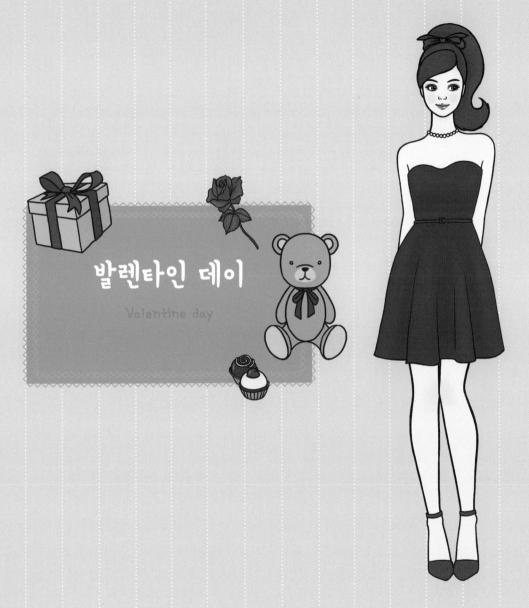

발렌타인 데이

Valentine day

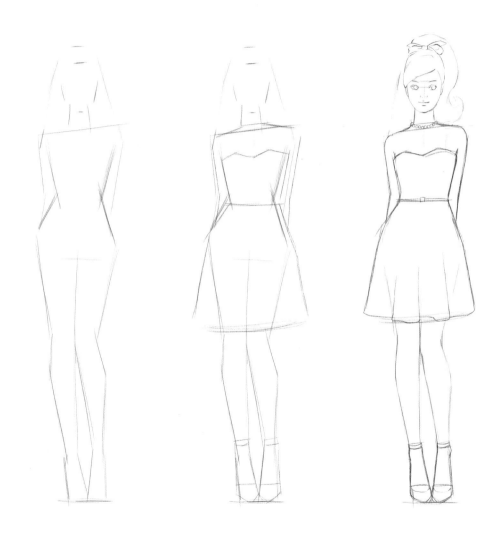

1. 중심선을 잡고 비율과 대칭에 맞게 전체 형태를 잡아줍니다.

2. 조금 더 세밀하게 형태를 다듬으며 그립니다.

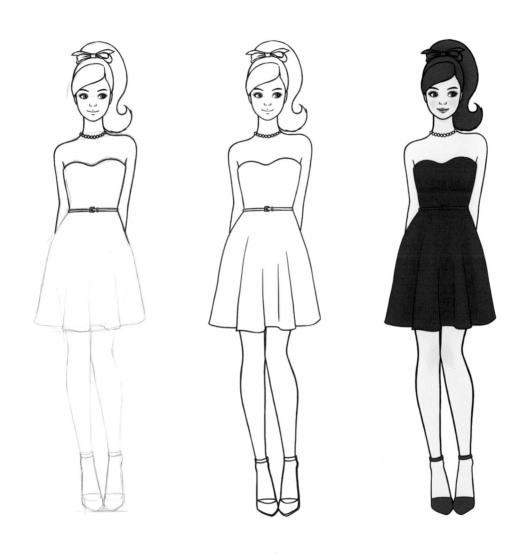

3. 펜으로 윤곽선을 그립니다. 4. 연필 선을 깨끗이 지우고 색연필로 꼼꼼하게 색칠합니다.

1. 크게 보이는 형태를 단순하게 그려주세요.

2. 형태를 다듬으면서 좀 더 세밀하게 그려줍니다.

3. 펜으로 최대한 깔끔하게 디테일을 살려서 스케치 위에 그려주세요.

4. 남아 있는 연필선을 지우고 예쁘게 색칠합니다.

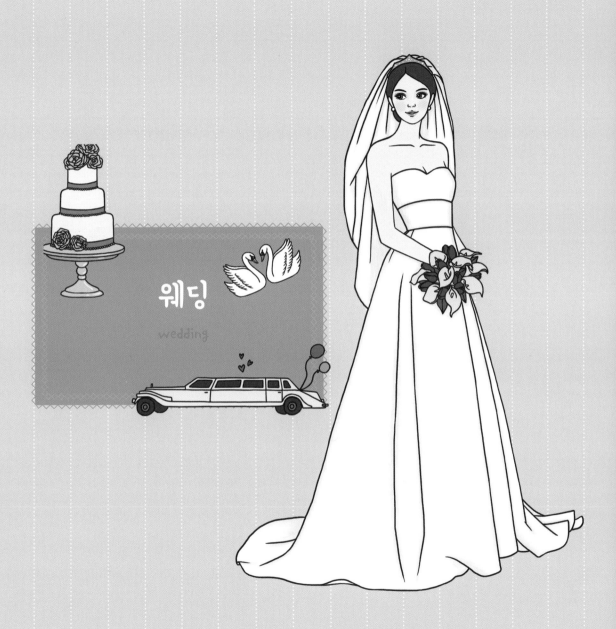

웨딩

wedding

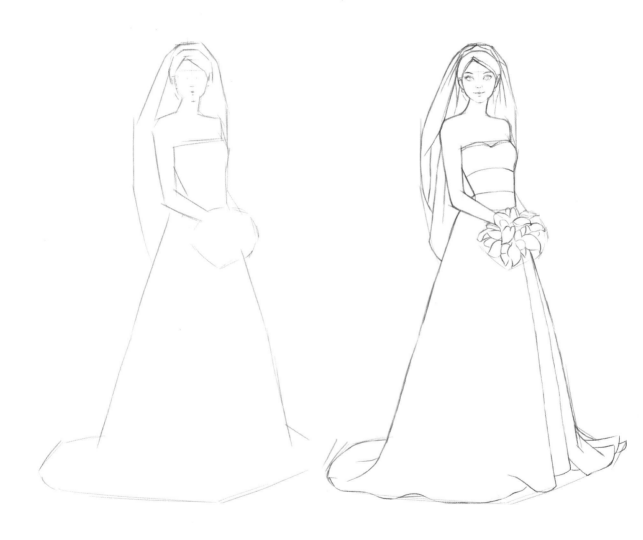

1. 중심선을 잡고 비율과 대칭에 맞게 전체 형태를 잡아줍니다.

2. 조금 더 세밀하게 형태를 다듬으며 그립니다.

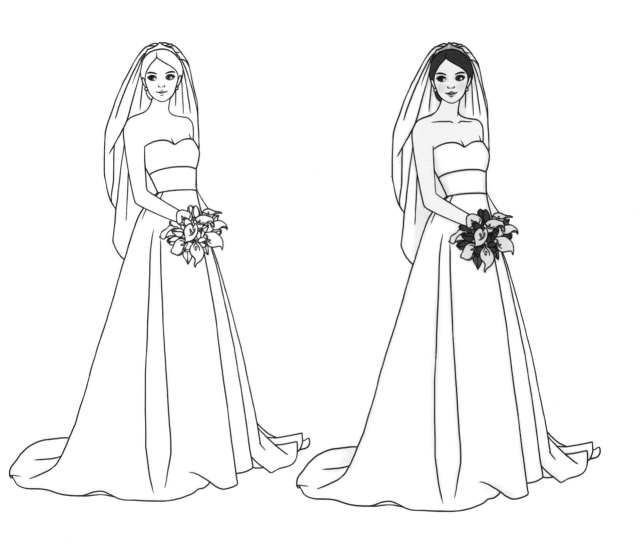

3. 펜으로 윤곽선을 그립니다.　　　　　　　　　4. 연필 선을 깨끗이 지우고 색연필로 꼼꼼하게 색칠합니다.

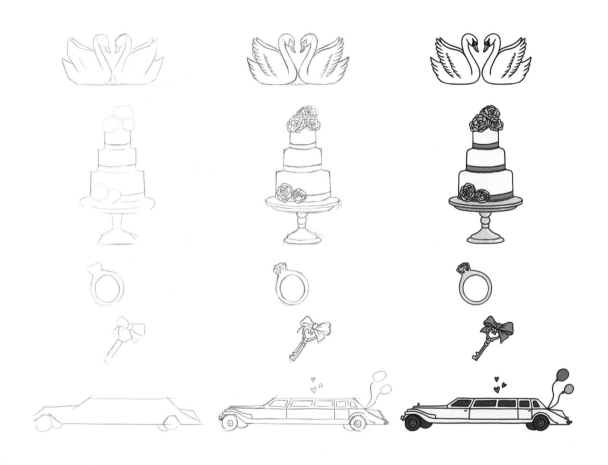

1. 크게 보이는 형태를 단순하게 그려주세요.

2. 형태를 다듬으면서 좀 더 세밀하게 그려줍니다.

3. 펜으로 최대한 깔끔하게 디테일을 살려서 스케치 위에 그려주세요.

4. 남아 있는 연필선을 지우고 예쁘게 색칠합니다.

크리스마스

christmas

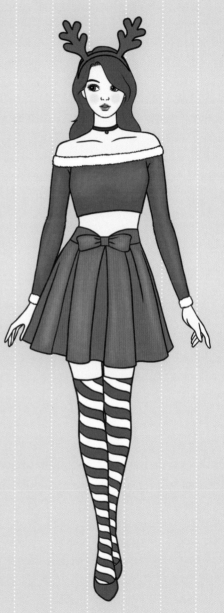

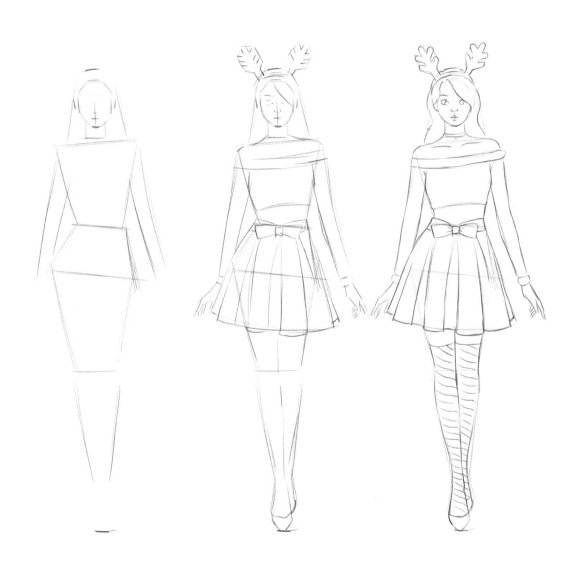

1. 중심선을 잡고 비율과 대칭에 맞게 전체 형태를 잡아줍니다.

2. 조금 더 세밀하게 형태를 다듬으며 그립니다.

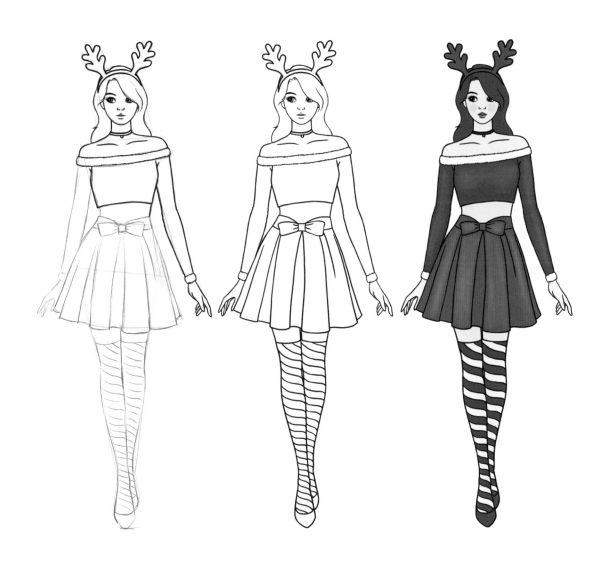

3. 펜으로 윤곽선을 그립니다. 4. 연필 선을 깨끗이 지우고 색연필로 꼼꼼하게 색칠합니다.

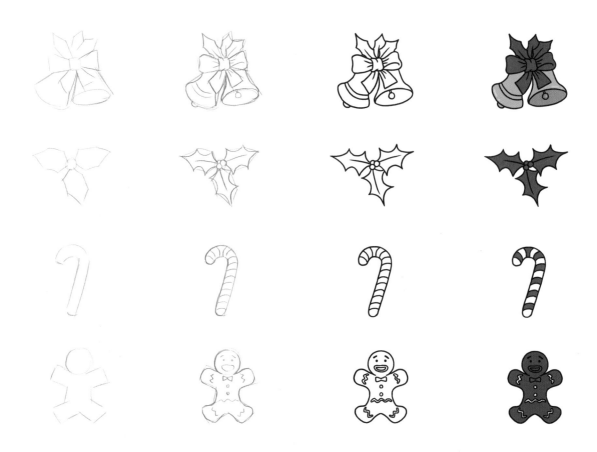

1. 크게 보이는 형태를 단순하게 그려주세요.

2. 형태를 다듬으면서 좀 더 세밀하게 그려줍니다.

3. 펜으로 최대한 깔끔하게 디테일을 살려서 스케치 위에 그려주세요.

4. 남아 있는 연필선을 지우고 예쁘게 색칠합니다.

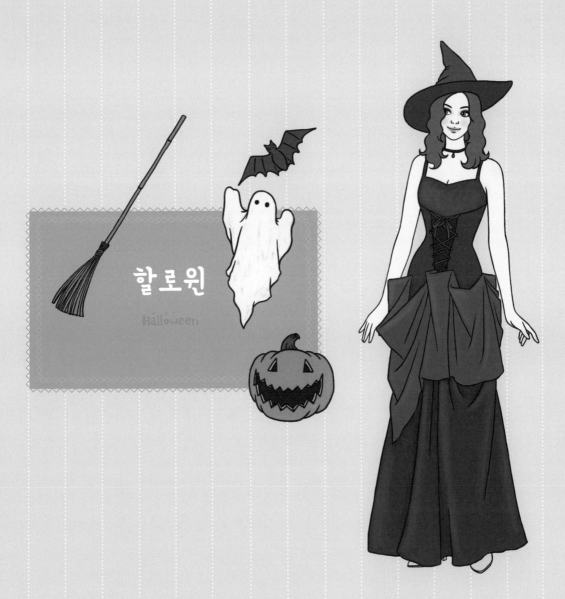

할로윈

Halloween

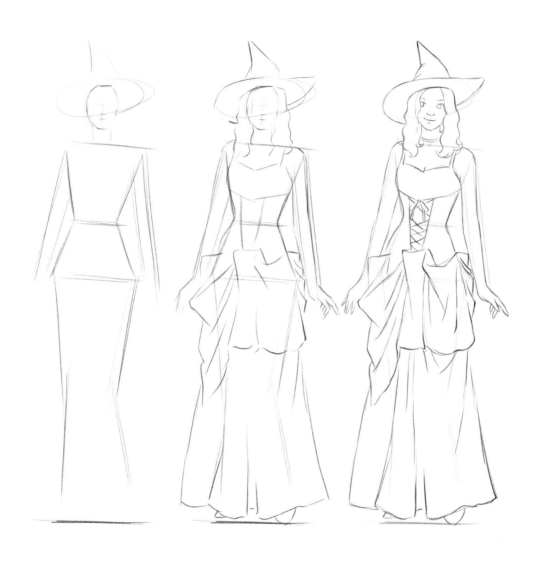

1. 중심선을 잡고 비율과 대칭에 맞게 전체 형태를 잡아줍니다.　　2. 조금 더 세밀하게 형태를 다듬으며 그립니다.

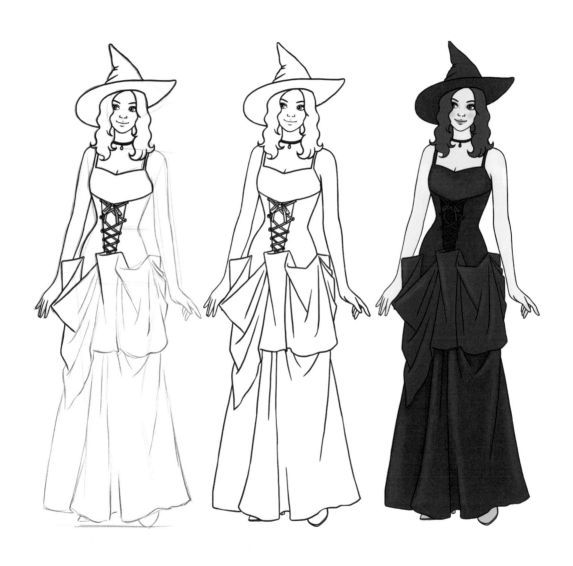

3. 펜으로 윤곽선을 그립니다.　　　　　　　　　4. 연필 선을 깨끗이 지우고 색연필로 꼼꼼하게 색칠합니다.

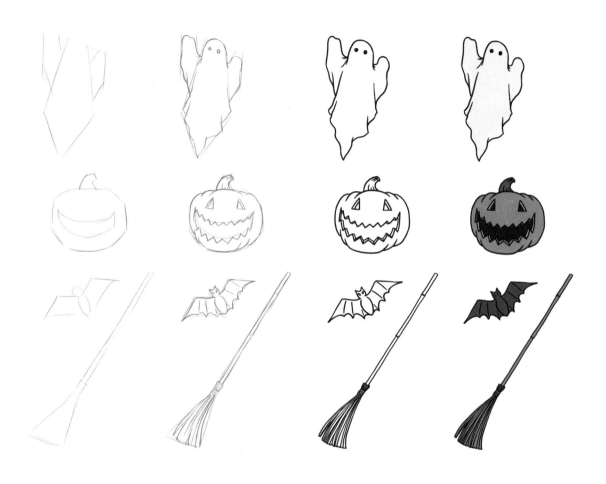

1. 크게 보이는 형태를 단순하게 그려주세요.

2. 형태를 다듬으면서 좀 더 세밀하게 그려줍니다.

3. 펜으로 최대한 깔끔하게 디테일을 살려서 스케치 위에 그려주세요.

4. 남아 있는 연필선을 지우고 예쁘게 색칠합니다.

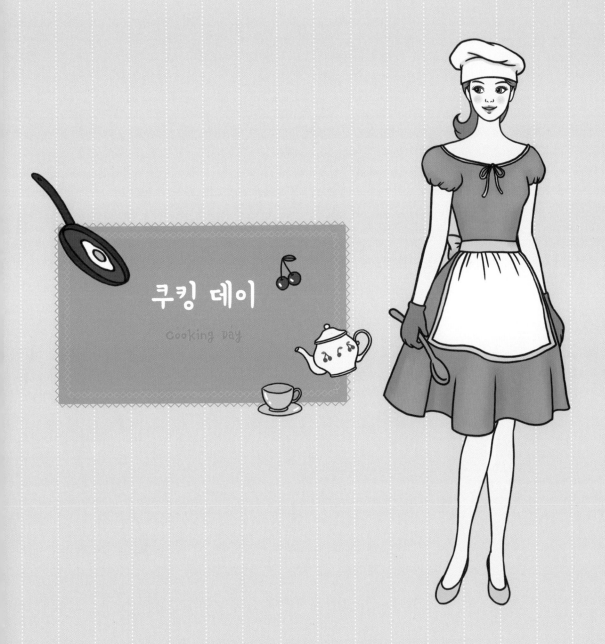

쿠킹 데이

Cooking Day

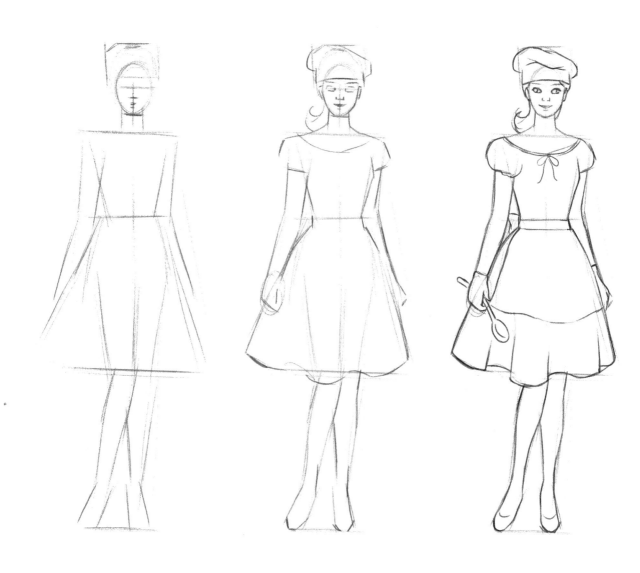

1. 중심선을 잡고 비율과 대칭에 맞게 전체 형태를 잡아줍니다.

2. 조금 더 세밀하게 형태를 다듬으며 그립니다.

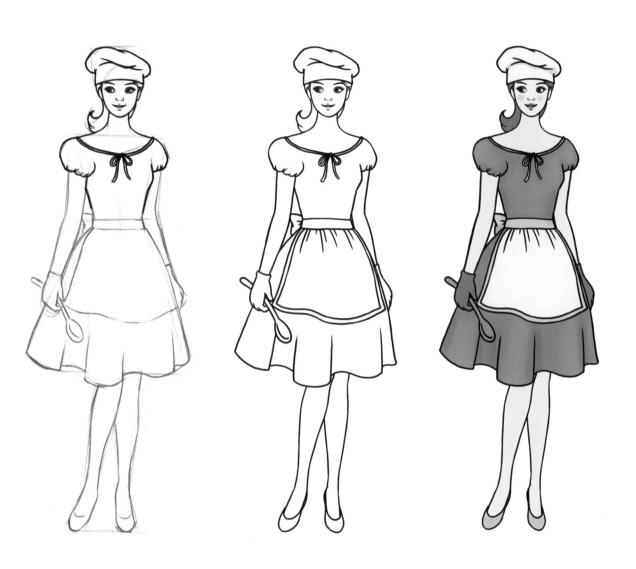

3. 펜으로 윤곽선을 그립니다.　　　　　　　　4. 연필 선을 깨끗이 지우고 색연필로 꼼꼼하게 색칠합니다.

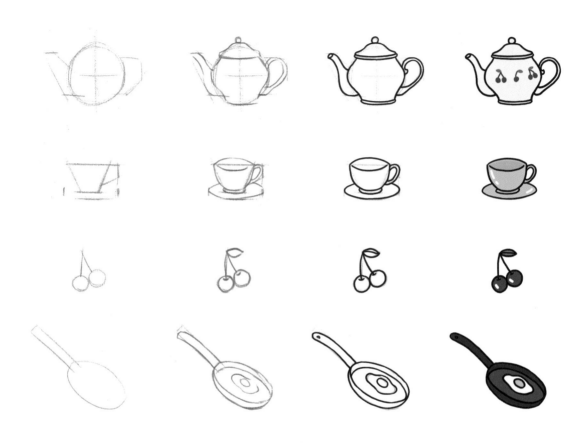

1. 크게 보이는 형태를 단순하게 그려주세요.

2. 형태를 다듬으면서 좀 더 세밀하게 그려줍니다.

3. 펜으로 최대한 깔끔하게 디테일을 살려서 스케치 위에 그려주세요.

4. 남아 있는 연필선을 지우고 예쁘게 색칠합니다.

발레리나

Ballerina

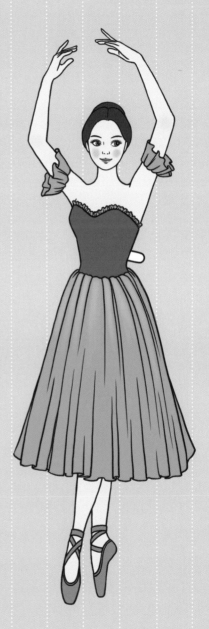

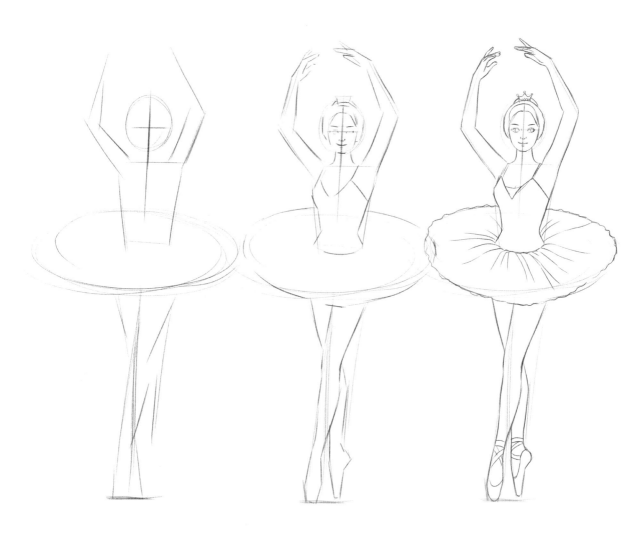

1. 중심선을 잡고 비율과 대칭에 맞게 전체 형태를 잡아줍니다.　　　2. 조금 더 세밀하게 형태를 다듬으며 그립니다.

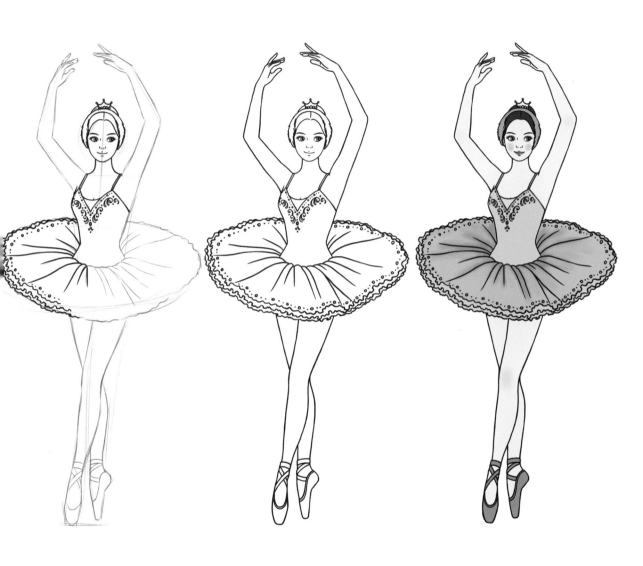

3. 펜으로 윤곽선을 그립니다.

4. 연필 선을 깨끗이 지우고 색연필로 꼼꼼하게 색칠합니다.

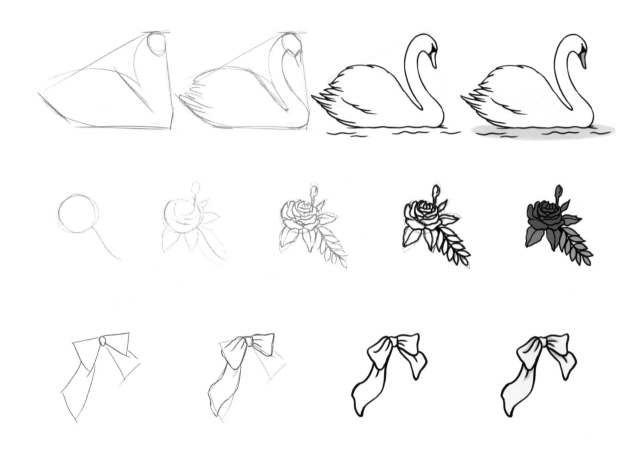

1. 크게 보이는 형태를 단순하게 그려주세요.

2. 형태를 다듬으면서 좀 더 세밀하게 그려줍니다.

3. 펜으로 최대한 깔끔하게 디테일을 살려서 스케치 위에 그려주세요.

4. 남아 있는 연필선을 지우고 예쁘게 색칠합니다.

피에로

Pierrot

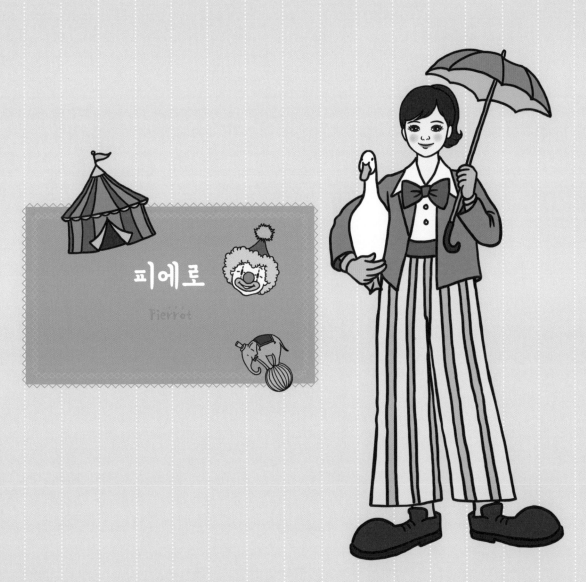

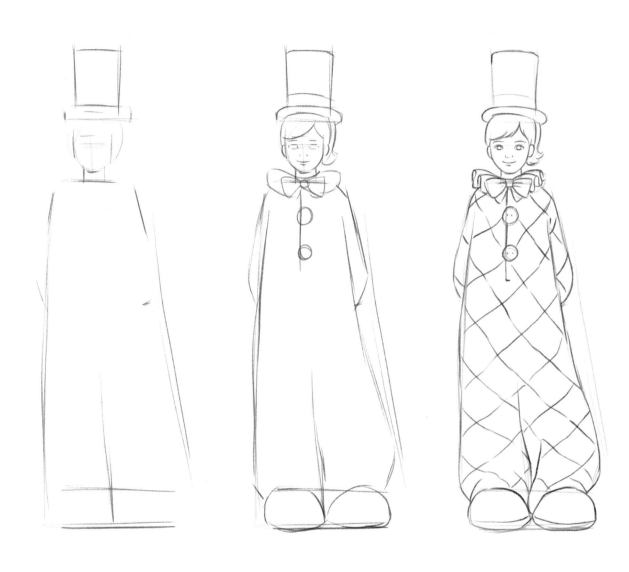

1. 중심선을 잡고 비율과 대칭에 맞게 전체 형태를 잡아줍니다.

2. 조금 더 세밀하게 형태를 다듬으며 그립니다.

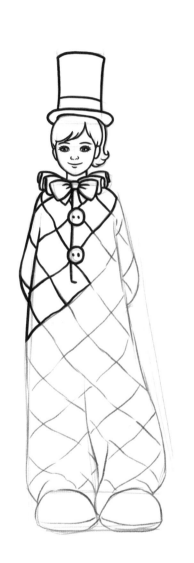

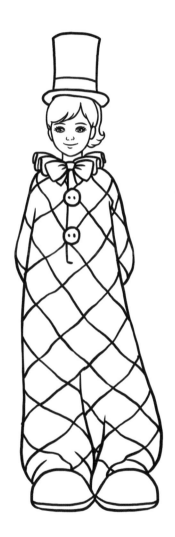

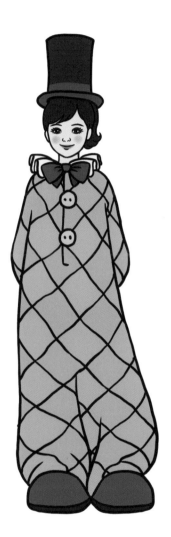

3. 펜으로 윤곽선을 그립니다.

4. 연필 선을 깨끗이 지우고 색연필로 꼼꼼하게 색칠합니다.

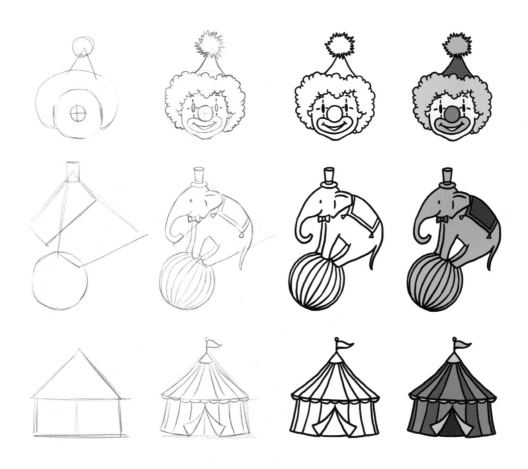

1. 크게 보이는 형태를 단순하게 그려주세요.

2. 형태를 다듬으면서 좀 더 세밀하게 그려줍니다.

3. 펜으로 최대한 깔끔하게 디테일을 살려서 스케치 위에 그려주세요.

4. 남아 있는 연필선을 지우고 예쁘게 색칠합니다.

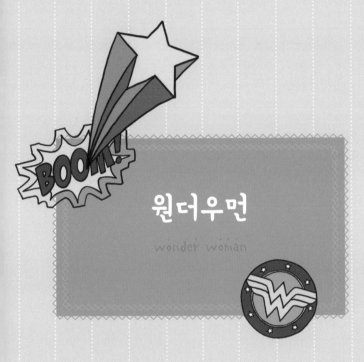

원더우먼

wonder woman

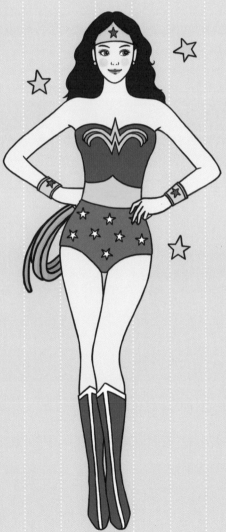

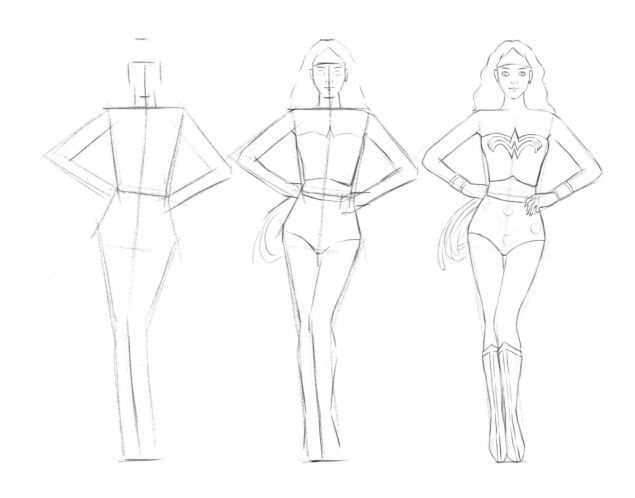

1. 중심선을 잡고 비율과 대칭에 맞게 전체 형태를 잡아줍니다.　　2. 조금 더 세밀하게 형태를 다듬으며 그립니다.

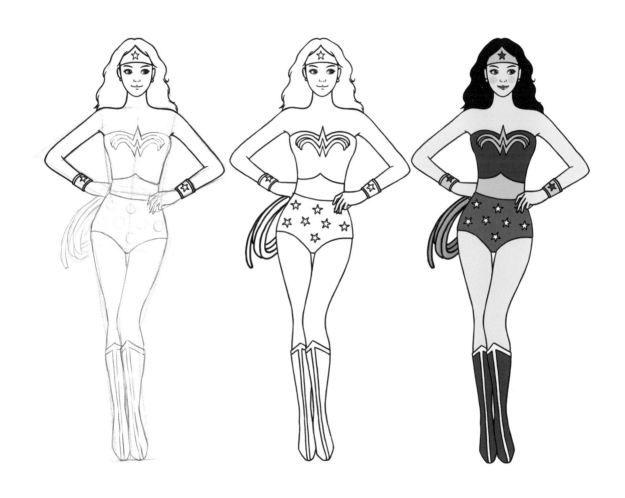

3. 펜으로 윤곽선을 그립니다.　　　　　　　　　　4. 연필 선을 깨끗이 지우고 색연필로 꼼꼼하게 색칠합니다.

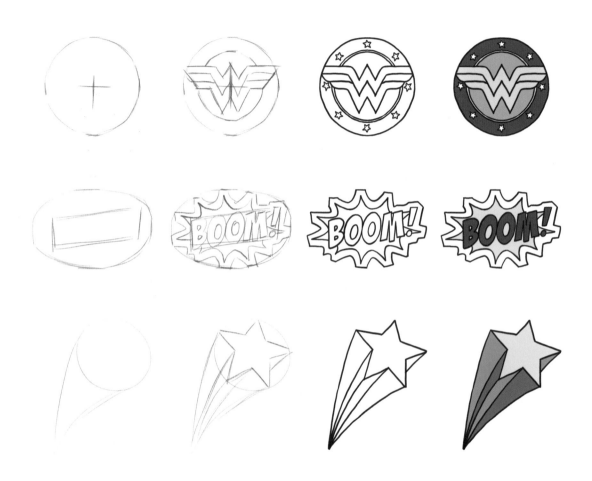

1. 크게 보이는 형태를 단순하게 그려주세요.

2. 형태를 다듬으면서 좀 더 세밀하게 그려줍니다.

3. 펜으로 최대한 깔끔하게 디테일을 살려서 스케치 위에 그려주세요.

4. 남아 있는 연필선을 지우고 예쁘게 색칠합니다.

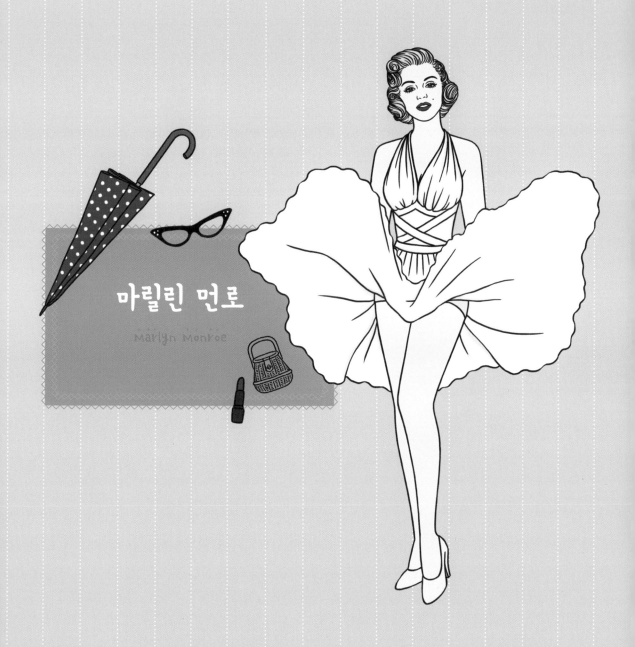

마릴린 먼로

Marlyn Monroe

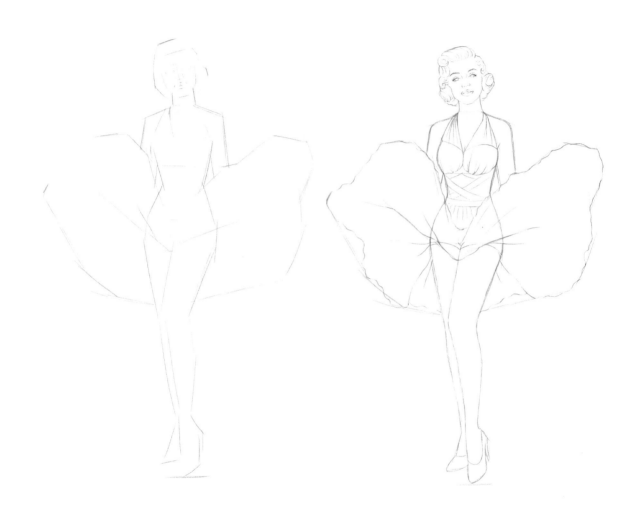

1. 중심선을 잡고 비율과 대칭에 맞게 전체 형태를 잡아줍니다.　　　2. 조금 더 세밀하게 형태를 다듬으며 그립니다.

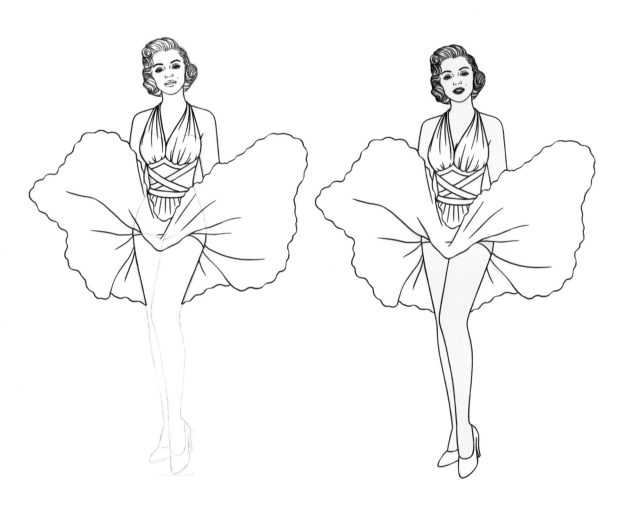

3. 펜으로 윤곽선을 그립니다.

4. 연필 선을 깨끗이 지우고 색연필로 꼼꼼하게 색칠합니다.

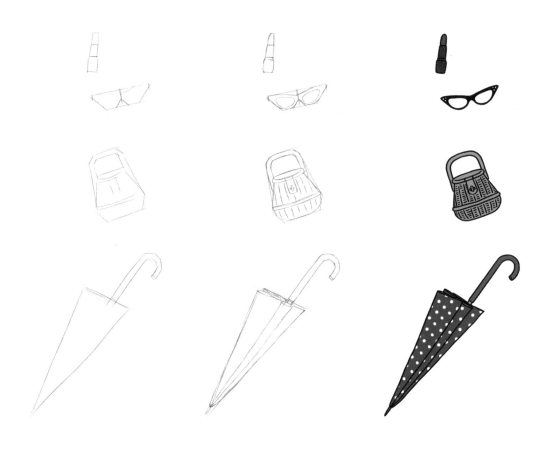

1. 크게 보이는 형태를 단순하게 그려주세요.

2. 형태를 다듬으면서 좀 더 세밀하게 그려줍니다.

3. 펜으로 최대한 깔끔하게 디테일을 살려서 스케치 위에 그려주세요.

4. 남아 있는 연필선을 지우고 예쁘게 색칠합니다.

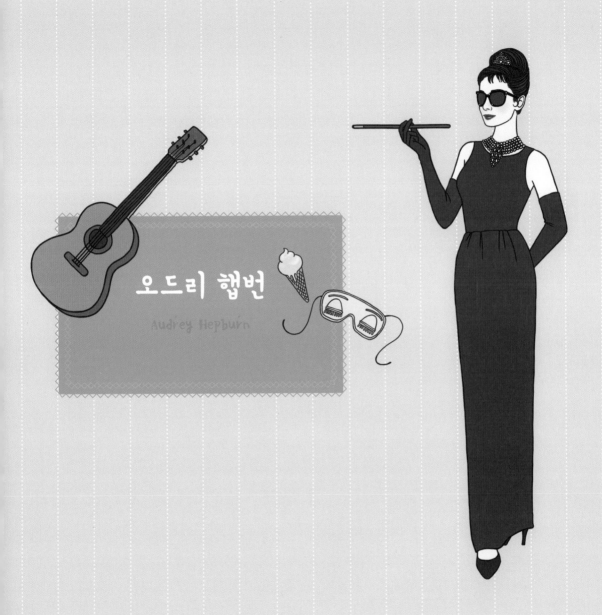

오드리 햅번

Audrey Hepburn

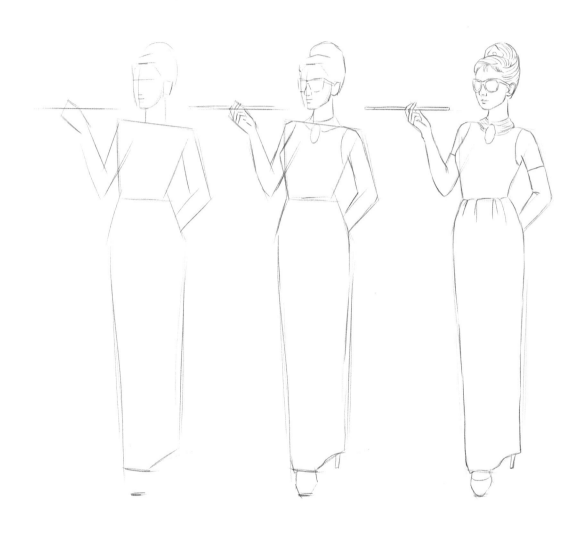

1. 중심선을 잡고 비율과 대칭에 맞게 전체 형태를 잡아줍니다.

2. 조금 더 세밀하게 형태를 다듬으며 그립니다.

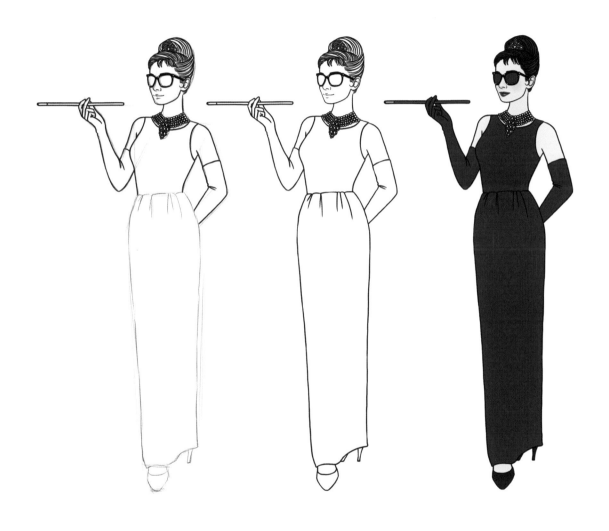

3. 펜으로 윤곽선을 그립니다.

4. 연필 선을 깨끗이 지우고 색연필로 꼼꼼하게 색칠합니다.

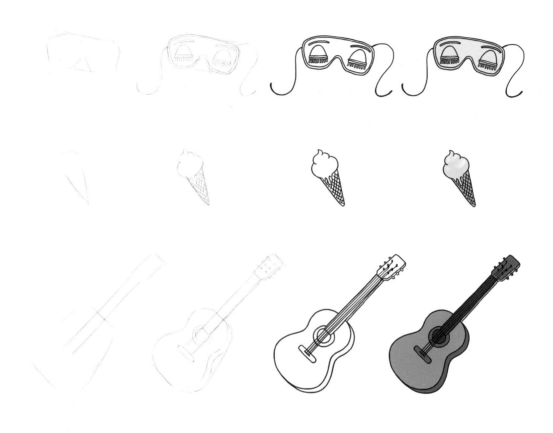

1. 크게 보이는 형태를 단순하게 그려주세요.

2. 형태를 다듬으면서 좀 더 세밀하게 그려줍니다.

3. 펜으로 최대한 깔끔하게 디테일을 살려서 스케치 위에 그려주세요.

4. 남아 있는 연필선을 지우고 예쁘게 색칠합니다.

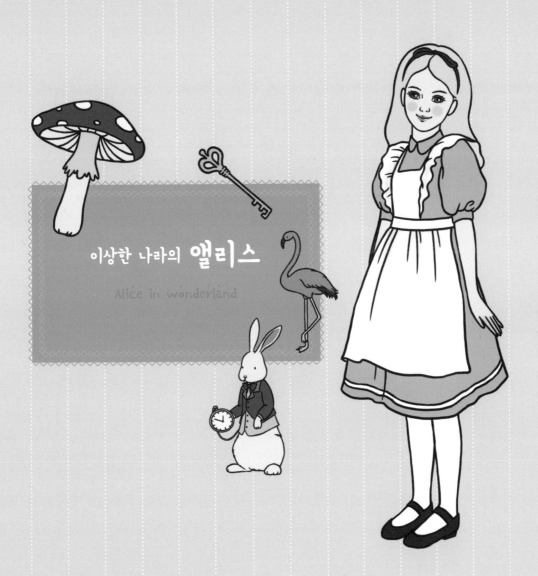

이상한 나라의 **앨리스**

Alice in wonderland

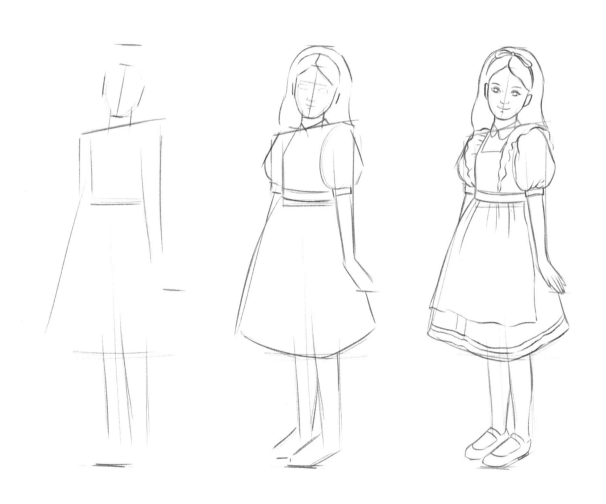

1. 중심선을 잡고 비율과 대칭에 맞게 전체 형태를 잡아줍니다.

2. 조금 더 세밀하게 형태를 다듬으며 그립니다.

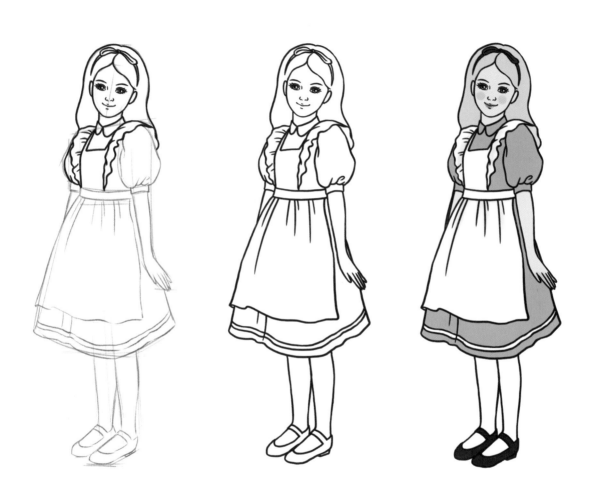

3. 펜으로 윤곽선을 그립니다.　　　　　　　　4. 연필 선을 깨끗이 지우고 색연필로 꼼꼼하게 색칠합니다.

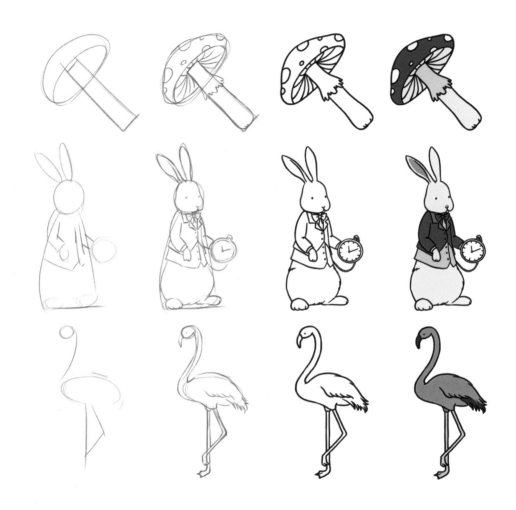

1. 크게 보이는 형태를 단순하게 그려주세요.

2. 형태를 다듬으면서 좀 더 세밀하게 그려줍니다.

3. 펜으로 최대한 깔끔하게 디테일을 살려서 스케치 위에 그려주세요.

4. 남아 있는 연필선을 지우고 예쁘게 색칠합니다.

빨간 머리 앤

Anne of Green Gables

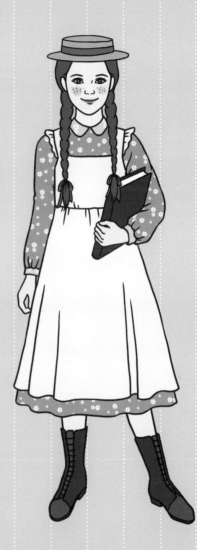

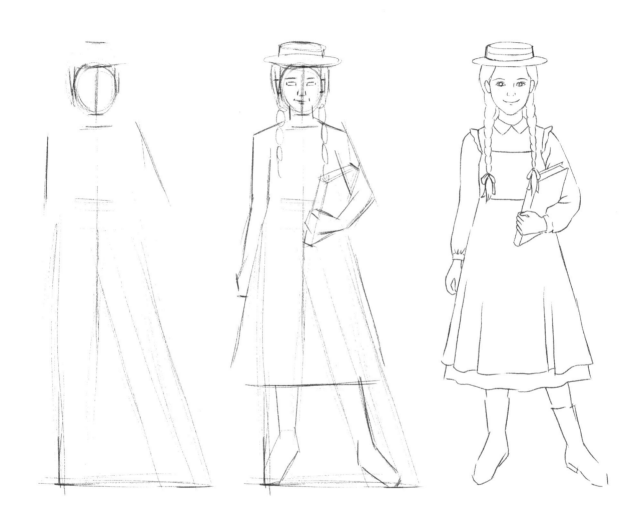

1. 중심선을 잡고 비율과 대칭에 맞게 전체 형태를 잡아줍니다.

2. 조금 더 세밀하게 형태를 다듬으며 그립니다.

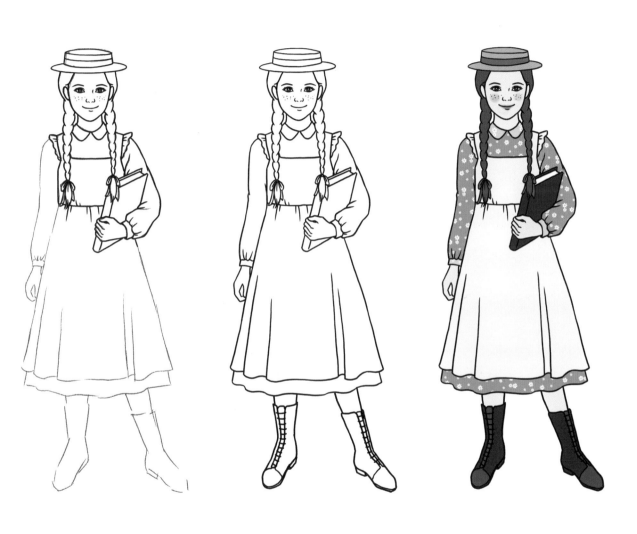

3. 펜으로 윤곽선을 그립니다. 4. 연필 선을 깨끗이 지우고 색연필로 꼼꼼하게 색칠합니다.

1. 크게 보이는 형태를 단순하게 그려주세요.

2. 형태를 다듬으면서 좀 더 세밀하게 그려줍니다.

3. 펜으로 최대한 깔끔하게 디테일을 살려서 스케치 위에 그려주세요.

4. 남아 있는 연필선을 지우고 예쁘게 색칠합니다.

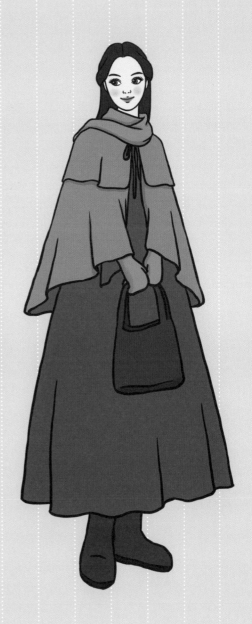

작은 아씨들_메그

Little women_meg

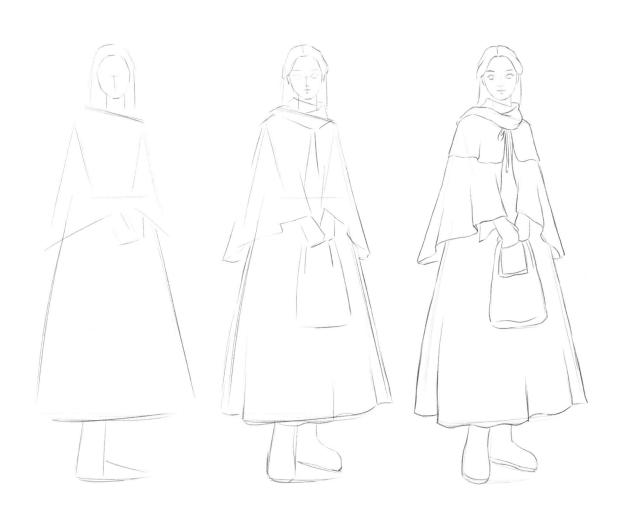

1. 중심선을 잡고 비율과 대칭에 맞게 전체 형태를 잡아줍니다.

2. 조금 더 세밀하게 형태를 다듬으며 그립니다.

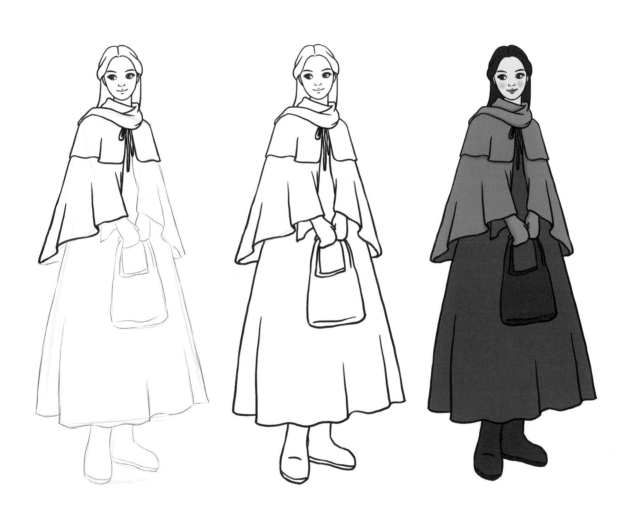

3. 펜으로 윤곽선을 그립니다. 4. 연필 선을 깨끗이 지우고 색연필로 꼼꼼하게 색칠합니다.

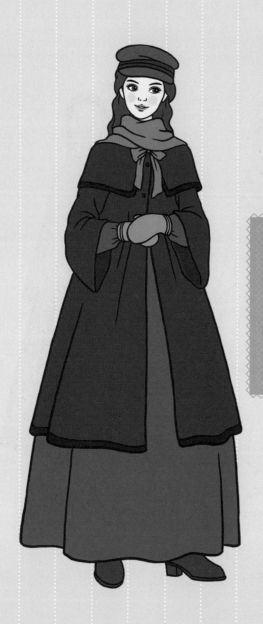

작은 아씨들-조

Little women_Jo

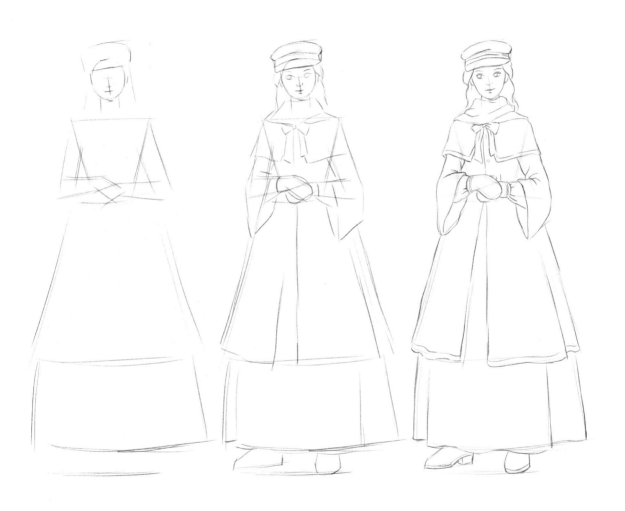

1. 중심선을 잡고 비율과 대칭에 맞게 전체 형태를 잡아줍니다.　　2. 조금 더 세밀하게 형태를 다듬으며 그립니다.

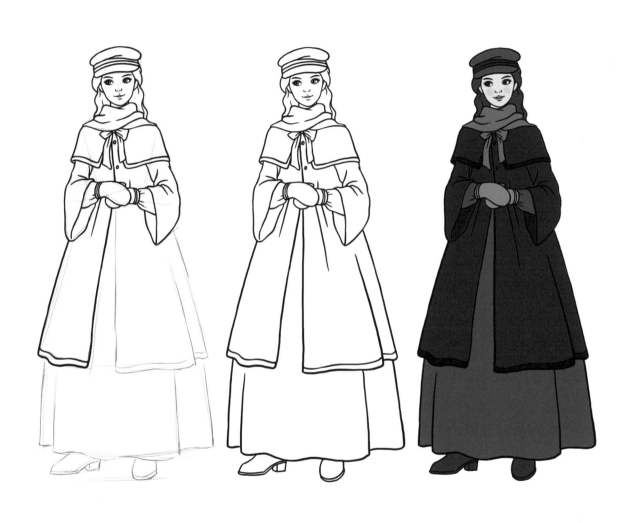

3. 펜으로 윤곽선을 그립니다.　　　　　　　　　　4. 연필 선을 깨끗이 지우고 색연필로 꼼꼼하게 색칠합니다.

작은 아씨들_베스

Little women_Beth

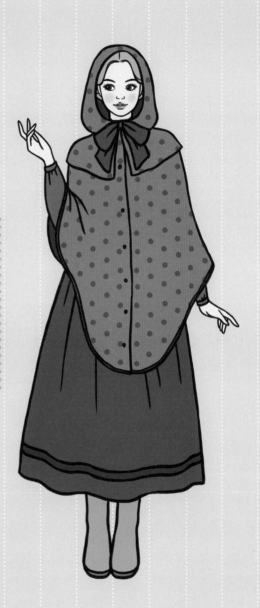

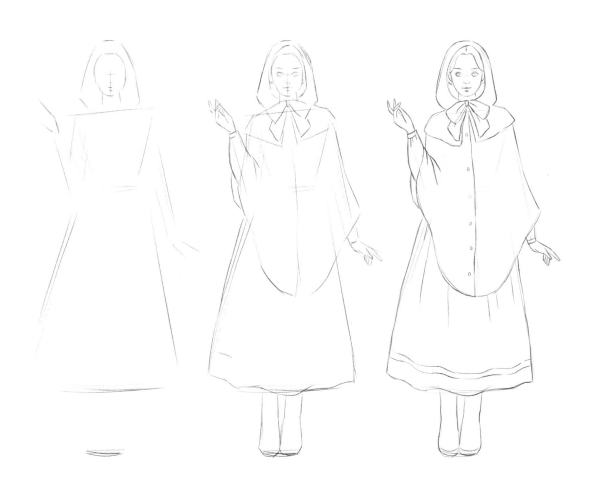

1. 중심선을 잡고 비율과 대칭에 맞게 전체 형태를 잡아줍니다.　　　2. 조금 더 세밀하게 형태를 다듬으며 그립니다.

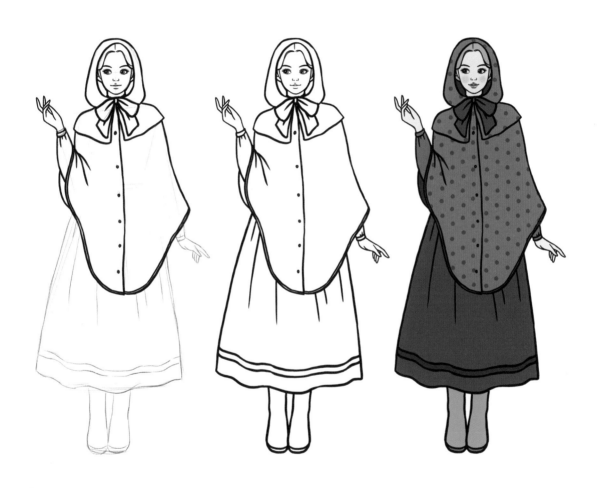

3. 펜으로 윤곽선을 그립니다.

4. 연필 선을 깨끗이 지우고 색연필로 꼼꼼하게 색칠합니다.

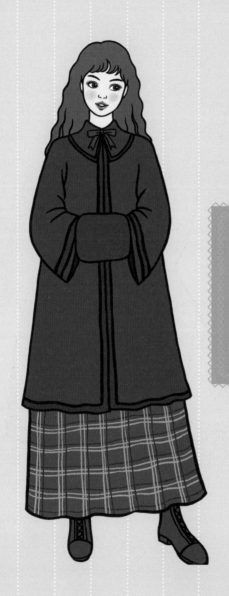

작은 아씨들_에이미

Little women_Amy

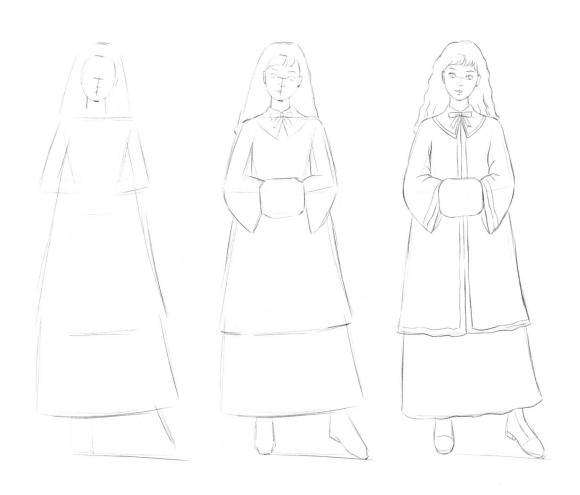

1. 중심선을 잡고 비율과 대칭에 맞게 전체 형태를 잡아줍니다.　　2. 조금 더 세밀하게 형태를 다듬으며 그립니다.

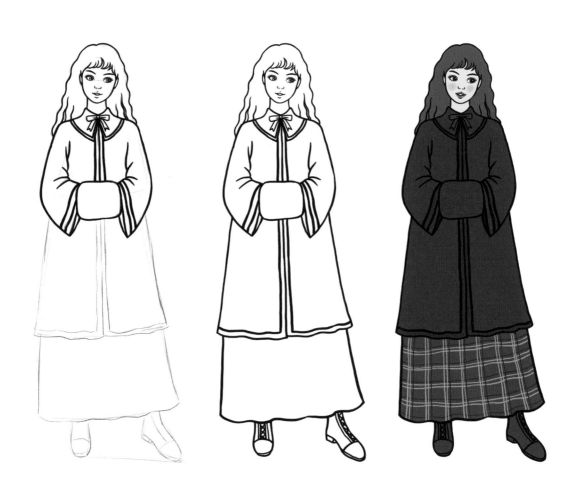

3. 펜으로 윤곽선을 그립니다.　　　　　　　　　4. 연필 선을 깨끗이 지우고 색연필로 꼼꼼하게 색칠합니다.

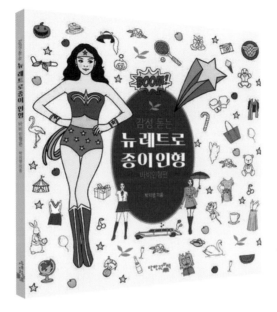

감성 돋는 **뉴 레트로 종이인형** : 바비인형편

박지영 지음 | 56쪽 | 값 12,000원

어릴적 좋아했던 명작 속 주인공 25가지 캐릭터가 추억 돋는 New 레트로 종이인형으로 돌아왔다!
학교 앞 문방구 앞에서 마음껏 공주가 되고, 패셔니스타가 되는 상상에 빠지게 해주었던 종이인형!
이 책에는 빨간 머리 앤, 작은 아씨들, 이상한 나라의 앨리스, 원더우먼, 오드리 햅번 등
사랑스러운 종이인형 캐릭터 25가지가 실려 있다.
귀엽고 사랑스러운 캐릭터와 예쁜 의상, 소품, 장신구 등을 오려
가지고 놀면서 소녀감성에 푹 빠져보자.

• **이 책에 실린 캐릭터들**

커리어 우먼 | 스쿨 룩 | 스포티 걸 | 마린 걸 | 파티 걸 | 피크닉 | 트래블 룩 | 비치 룩 | 비오는 날 | 발렌타인 데이 | 웨딩 | 크리스마스 | 할로윈 | 쿠킹 데이 | 발레리나 | 이상한 나라의 앨리스_1, 2 | 작은 아씨들_메그 | 작은 아씨들_조 | 작은 아씨들_베스 | 작은 아씨들_에이미 | 빨간 머리 앤 | 피에로 | 원더우먼 | 마릴린 먼로 | 오드리 햅번